主 编　刘 铮

中国当代摄影图录：桔多淇

© 蝴蝶效应 2017

项目策划：蝴蝶效应摄影艺术机构
学术顾问：栗宪庭、田霏宇、李振华、董冰峰、于　渺、阮义忠
　　　　　殷德俭、毛卫东、杨小彦、段煜婷、顾　铮、那日松
　　　　　李　媚、鲍利辉、晋永权、李　楠、朱　炯
项目统筹：张蔓蔓
设　　计：刘　宝

中国当代摄影图录

主编／刘铮

JU DUOQI 桔多淇

浙江摄影出版社

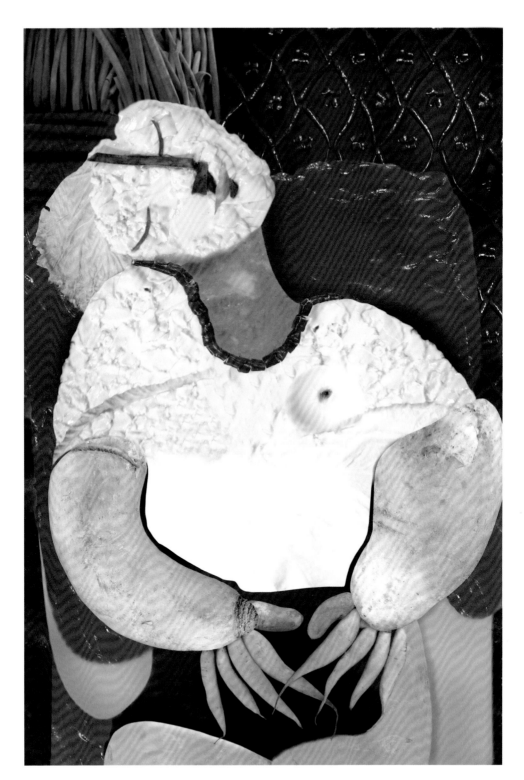

目　录

饮食经典与戏仿演绎

文 / 冯博一

　　桔多淇的艺术创作是将我们日常生活中最普通的蔬菜作为媒介材料而给予展开的，并利用在美术史上已成为经典大师的作品，进行后现代方式地戏仿与演绎，颇有饮食经典的意味。

　　日常生活中，蔬菜是我们赖以生存的食物之一。作为一位年轻的女性艺术家，将蔬菜作为她艺术创作的主要媒介方式，则是一个有趣的个案。我以为根植于现实日常之中的艺术，首先是一种在无意义的事物中去发现极其有意义的东西的能力，一种将随便什么、随处可见或生活必需品的东西提升到艺术位置上的能力。也就是说，日常题材必须经过艺术家的选择和加工而有所升华，但这种选择和加工不是要把意义强加在人物和事物身上，而要体现在人与文化的关系中，体现在具体的生存情境里。也许，意义或价值就是从这种最不起眼、最中性的日常生活中产生的。同时，这也给这类艺术创作提出了新的要求。因为，我们以往太注重艺术的现实针对性，好像现实批判和揭露性的作品才是艺术家、作品与观众进行交流的单一基础和前提。而在桔多淇的作品里，她是以低层视角，通过手工性的行为过程、装置与影像来转化和提升蔬菜的自然状态，探寻蔬菜与经典互为图像的魅力。

　　这是一种处理现实的新方法。一方面是对以往惯常的艺术直接投射现实的可能性反思，并导致了对于艺术表现题材、媒介复杂性的再认识，实际上却是具有艺术与现实复杂想象关系的重构；而另一方面是关注现实生活的具体性，致使一种日常生活的特色开始呈现出来。其背景在于中国经济崛起的时代，强调日常生活的意义才成为可能，也使日常生活的欲望被合法化，并成为生活的目标之一。现代性宏伟叙事中被忽略和压抑的日常生活趣味变成了艺术表现的中心，也就赋予了不同寻常的价值和意义。这种日常生活再发现的进程，以及通过对于日常生活的转基因，使日常生活的琐碎细节和消费的价值被凸显出来，个体生命的历史和个体生命的运行就被赋予了越来越大的意义。这并非是传统人文主义式宏大"主体"的展开，而是一种个人生存实在经验的描述。这种经验不是一种对于现实的彻底反抗，而是从现实世界的一种辩证关系中的获得。所以，桔多淇表现的不仅是将经典艺术"蔬菜化"的情感，而是具有了某种具体的可量度的空间。这里的蔬菜消费已经超越了它原来的含义，消费不仅仅消费了具体的物品，而且消费了具有高度虚拟性的情感和生活的趣味。从某种程度上也动摇了有关艺术创作的许多宏伟想象。中国当代社会的特征已变为文化审美与物质享受的悖反与分裂，对艺术创作也因之在更纯粹的意义上成为文人精神上的自我写照。当然，这是我对桔多淇作品中蔬菜物质的概念与媒介的一种理解与现实逻辑关系的阐释，抑或是一种将平庸化的低物质的提升与反诘，以及带来的对于日常生活意义的一种再发现。

　　桔多淇的《蔬菜博物馆》《白菜的幻想》等系列作品，看似是普通意义上对经典艺术的临摹游戏，确切地说她是通过个人与绘画，与传统经典之间的关系来展示她对传统与现代与未来的不确定性和多重意义的思考与认知，并依此找回和保留视觉图像的深刻性和吸引力。我

们可以看到一种经典图像的挪用和虚构，历史的诗意和现实混杂在一起——一种超摹本拼贴的戏仿效果。这种从经典内部处理经典的方式，具有用残留在经典中的能量破坏它们的控制力，改变了以往经典作品力量的作用方向。通过揭示已被接受的视觉模式的局限性，对单一叙述的权威性提出了挑战，使这些耳熟能详的作品所提供的标准变得短暂而不可靠，从而在忍俊不禁的犯忌中更耐人寻味。换句话来说，她在对感兴趣的经典图像资源的利用上，没有做过多的似乎已成定论的所谓美术史上的价值判断，而是采用一种滑稽、幽默、游戏的方式，在视觉上将感受到的经典绘画的意味转换到自己的装置与摄影画面上，使观者获得的是介于美术史图像的真实与非具体之间界限的关系，并在这种间隔当中相对充分地寻求到对经典新的判断和诠释。

她的方式使经典的深度消失，意味着传统探究深度的思维定式被打破，一切关于深度的话语不再是前现代的话语，后现代的艺术方式以自身的平面性试图将艺术的问题统统置于一个平面之上，并用"怎么弄都行"的游戏化手段把它们抹平。后现代呈现的这种平面性，使终极意义与思想价值被悬置。这是她有意识地让画面平面化，她不仅是描绘者，是作品中的"我"，还是一种她理解和判断的社会现实的象征与隐喻，这种多重的关系是相互交织和纠结为一体的。在"处理与被处理"的关系中，将多种蔬菜予以纠缠与拼合，从而产生出一种新的视觉张力。这种张力的观念来自她对经典艺术作品所形成的认知方式和叙事规则的反叛与挑战，是在"互为图像"的关系上对原有创作意识和表述方式的颠覆与拆解，抑或也是一种"新叙事"或"反叙事"尝试。这种把经典绘画作品的真实和虚构并置在一起，既是桔多淇对绘画本身的实验，也是她在摹本过程中体验着时光沉淀的痕迹。使观者在开始审视这些作品时就意识到，他们将要阅读的文本已不是传统意义的美术史中的经典之作，而是经过移植、挪用、置换之后的"新"的视觉图像，视觉文本已经深深地留下了她个人创作的烙印。也许在她看来，我们为错综复杂的人类经验创造的模式能力是极其微弱的，所以人类需要不断地变换视角，创作新样式，以便不断地抵制静止或混乱，使众多长期被传统叙述压抑的其他叙述和记忆得到释放。因此，与其说桔多淇是在对经典戏仿，不如说是在清理她过往的视觉记忆与经验。从图像到处理图像，一幅幅通过主观意识对经典的复制而形成的艺术作品，不仅仅是对不同时期经典作品的审美趣味、样式的打破，也是拼贴与建构性的尝试。或者说她的创作是使用了后现代主义的方法论，试图消除原本与摹本、表层与深层、真实与非真实之间的对立关系的阐释模式。其目的一方面提供了一种多元的概念来重新认识绘画的历史，也显现了她对曾占主导地位的古典主义艺术的留恋；另一方面也意味着对这些影响过她的"精神底片"的守望——对 20 世纪以来处于解构大潮下的经典文化传统精髓的坚守，以及在这份坚守中对新的意义生长点的期冀与张望。

应该承认，挑战经典是艰难的，因为以艺术家个体的眼光选择并调侃经典确乎带有某种文化的冒险性。而从桔多淇的这些作品中我们也能考察出其中观念支撑的趋同性倾向。虽然当下已不再有艺术创作的规范性尺度与标准，相反当代艺术倒是成为和处在一个在自我命名或经典通胀策略的舞台之中。而大众文化和市井文化所认同的那种消费经典或经典消费的商业炒作，也已成为浮躁的消费文化中的娇情和媚俗的产品，丧失着艺术作品自身的文化品格和尺度。尽管如此，经典作为尺度仍然存在于每个真正艺术家的心灵深处，甚至连

反经典的创作也隐藏着经典的尺度。只是这尺度的潜隐使得艺术家的创作做出了不屑经典的个人姿态。但是，有谁能在重新滑动的能指中寻找到经典的真正所指呢? 有谁能超越当下无差别的平面创作而回到历史的审视高度去重释经典呢? 尤其是对于那些现在正准备成为这个无经典时代的"经典"的艺术家来说。

《如果》系列

2006—2007

豌豆选美，2006

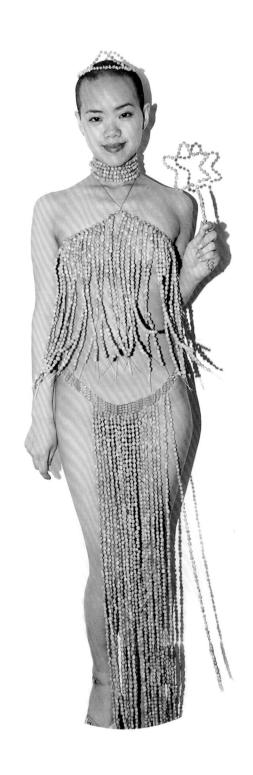

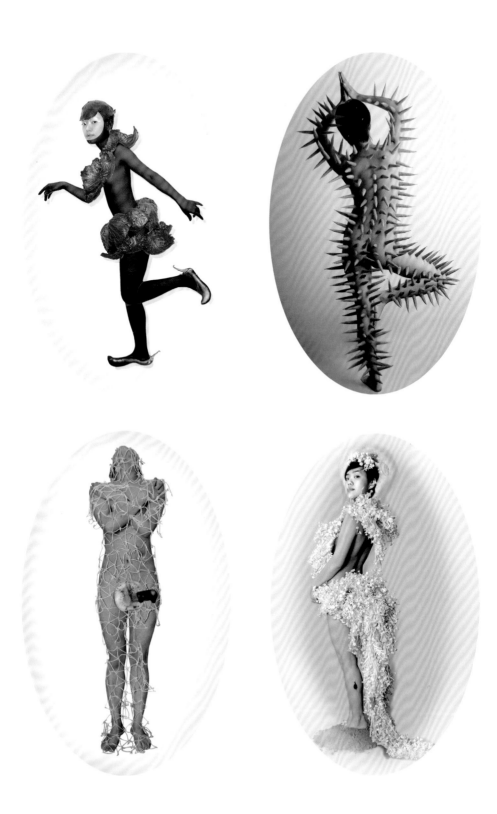

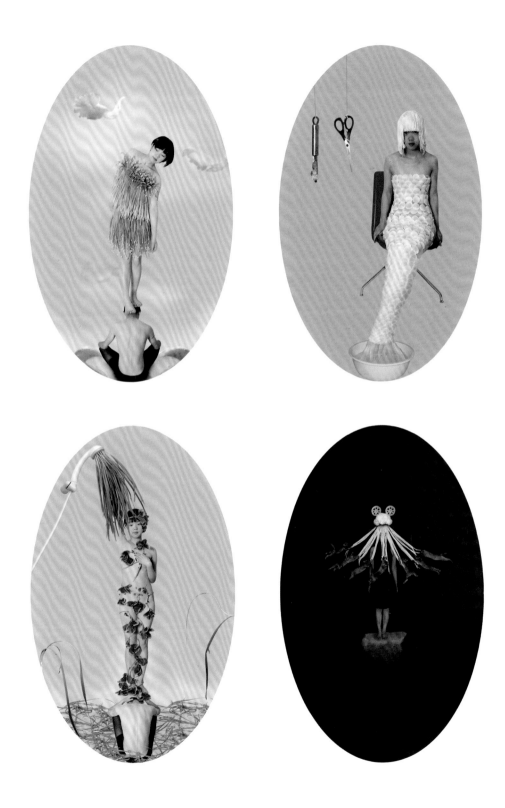

《花鸟》系列

2006—2013

当了一辈子厨娘最后变成鸡，2007

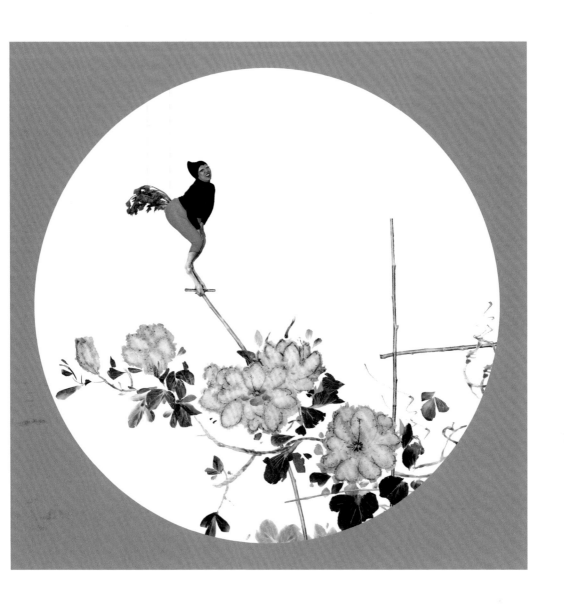

搞了一辈子艺术最后变成鸟，2007

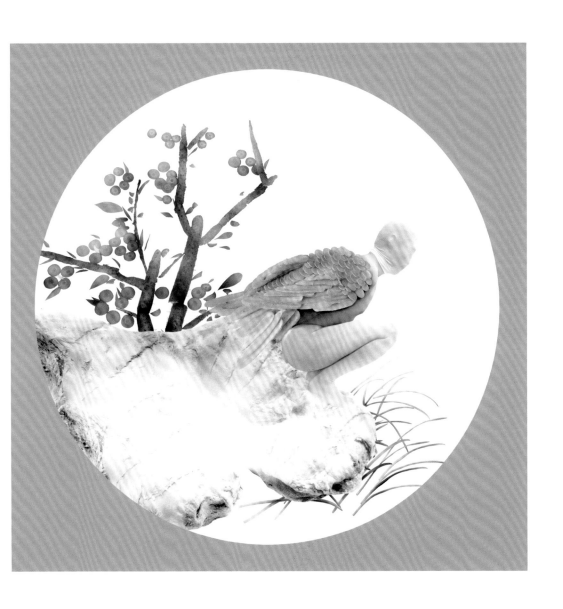

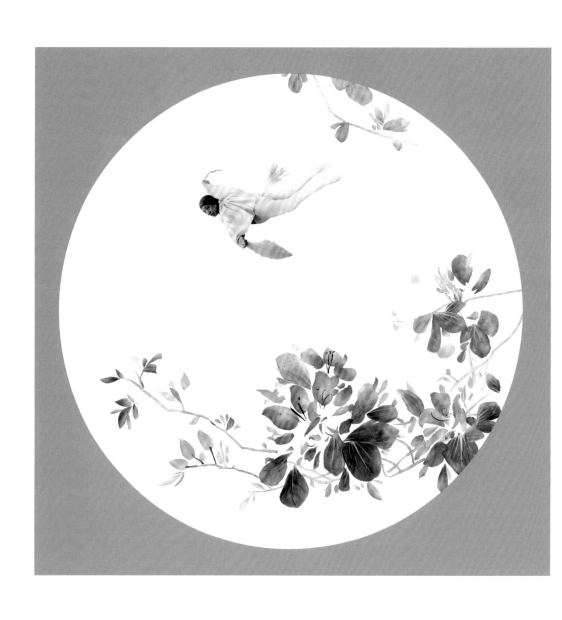

当了一辈子佣人最后变成鸟，2007

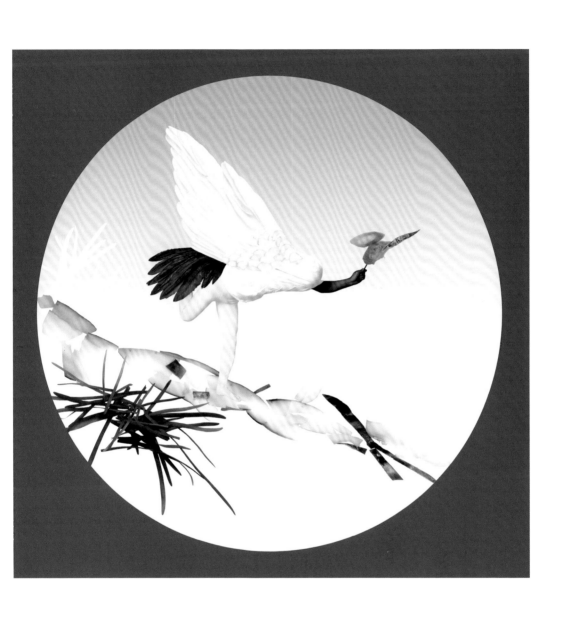

搞了一辈子艺术最后变成鹤，2007

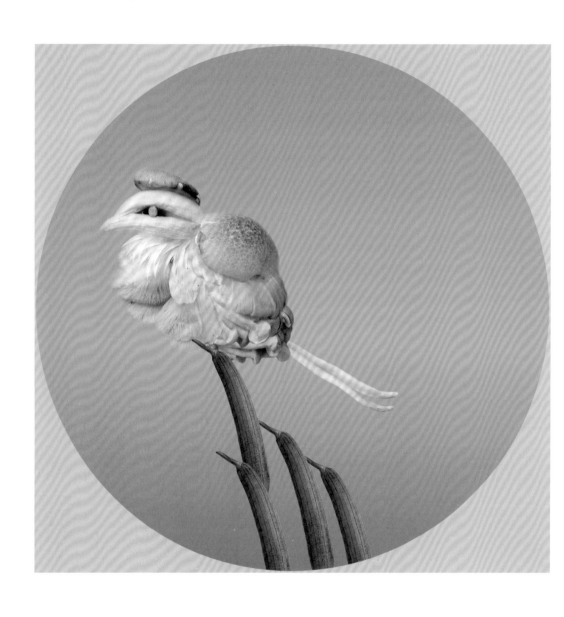

蘑菇鸟，2013

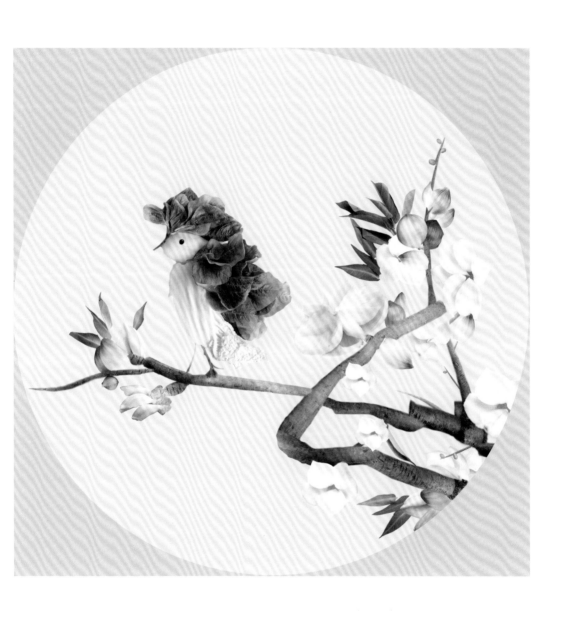

游园记，2013

《蔬菜博物馆》系列
2008

2006 年初夏，买了十几斤豌豆，一个人安安静静坐在那儿剥了两天的壳，用铁丝把新鲜豌豆穿成串儿做了一条裙子，一圈项链，一个头饰，一个魔术棒，拿遥控自拍了一张照片。起名为《豌豆选美》。那是我用蔬菜做的第一张作品。

接下来的两年里，我就经常装扮成家庭妇女十分悠闲地溜去菜市场以严肃的态度寻欢作乐。我常常在卖菜的各个摊位前徘徊，拿起来看看，琢磨琢磨又放下去，思考把他们移接偷换到哪个位置上更有趣。品种繁多的菜形状颜色各异，排列组合就能得到很多图象资源。新鲜的，蔫了的，烂了的，枯干的，腌过的，煮过的，炸过的，炒过的，样子都不一样。不用找人当模特儿啦，它们全是演员，还可以是道具。作为导演的我，将让它们把《自由引导人民》重新搬上舞台，起名为《自由引导蔬菜》。作为一个当下网络时代的中国女性，我为大家推出的是这样一道世界名画。那煎鸡蛋般滋滋冒泡的炮火硝烟背景下，散发洋葱味儿乳房的圣女，左手抓大葱枪，右手高举木耳旗帜，身披豆腐皮裙，召唤众菜民前进。红薯小兵瞪着两只莫名其妙的小圆眼睛，右手举一片耷拉下来的油菜叶，他是否已经了解往前冲的意义而失去动力？各个土豆头士兵表情不一，神态不确定，似乎是惊愕，但那又的确是一颗颗无任何修饰的大土豆。把这些土豆做成炸薯条沾番茄汁你再熟悉不过了，放在画面里的它们显得如此陌生而富有表情。以及地上躺着的半块冬瓜尸体的士兵，从身体上流下烂的小西红柿像血流了一片，成堆成堆的烂菜叶战场一片狼籍，这个历史的伟大故事，这幅流传的世界名画此时变得非常荒诞。你是如何解读一幅世界名画的呢，你真的了解并记得这幅画的历史背景吗？你知道这幅画的作者要表现的这幅画的意义是什么吗？我相信世界只是我所理解的世界，不是别的。

我为爱居家的女性找到了一种生活方式而感到开心，环保地实现了工作与生活的完全相融。想象与重构，后期处理耗费掉大量无聊的时光。一个可以一觉睡到自然醒的宅女深夜 2 点还下厨房把 2 小时前用萝卜做的"拿破仓头"给炒来吃掉。摄影作为一种诠释时间的媒介，也是我最喜爱的媒介。万物皆有灵，每一棵菜，每一个人，每一秒钟细究起来都意义非凡。我高兴的是，当我再次看到《土豆上的拿破仑》时，我回想起 2008 年夏天的夜晚 2 点多我把他炒来吃了。记忆藉由照片显出温情的一面。在足不出户，出户活动范围也在 15 公里以内的生活圈里，在一个人的工作室，用一把菜刀、一盒牙签、几棵菜，我就能做小雕塑，拼接大场景，以女性最省力省钱的方式去幻想宏大的世界。

蒙拉豆腐丽莎，2008

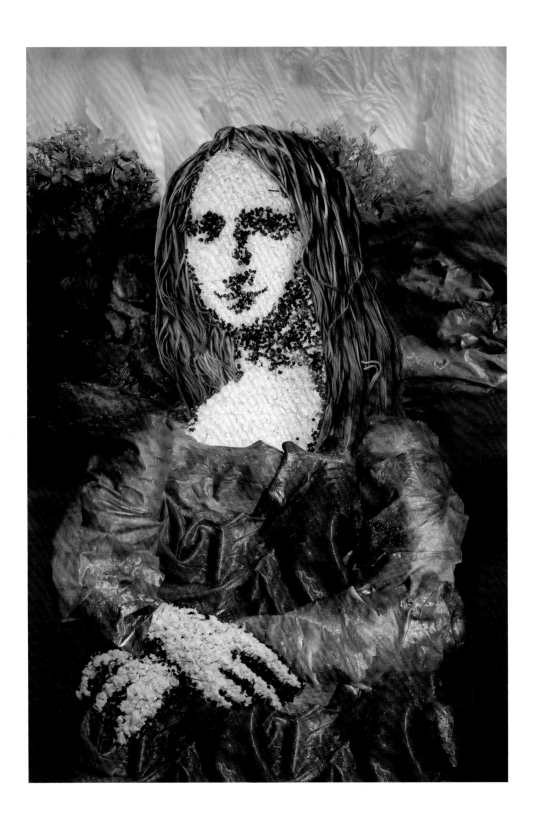

姜纳斯的诞生，2008

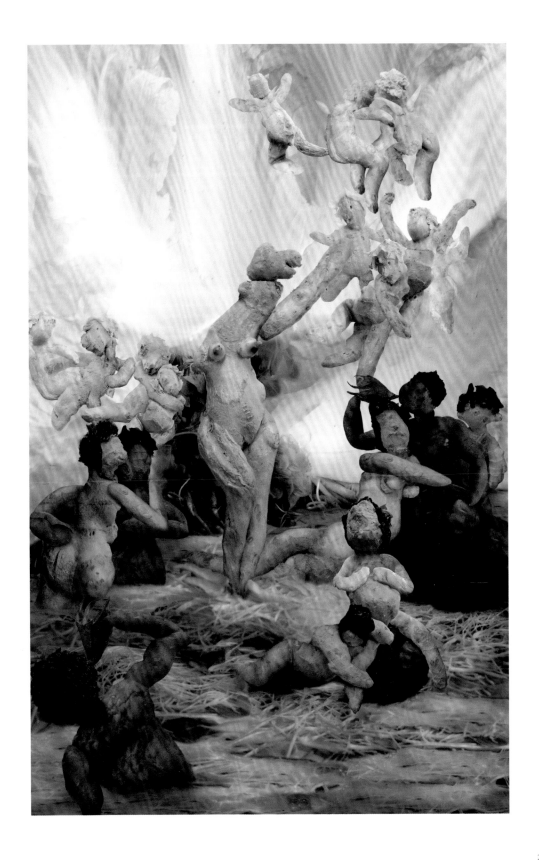

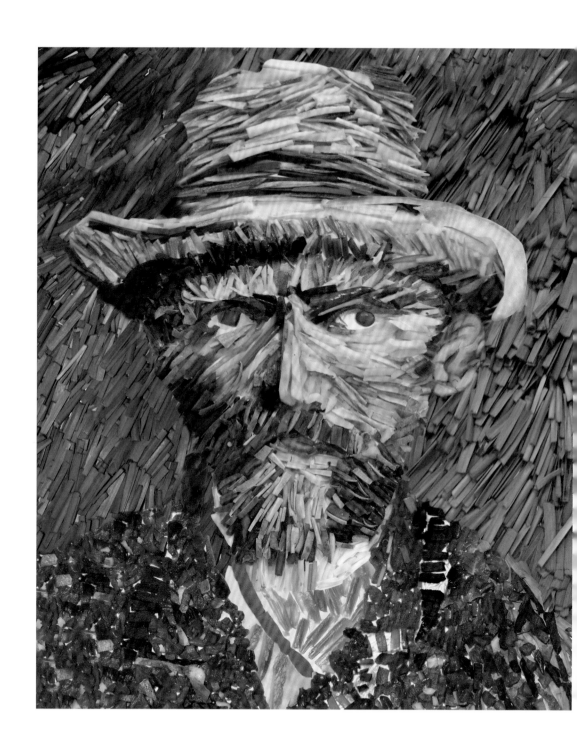

韭菜上的梵·高，2008

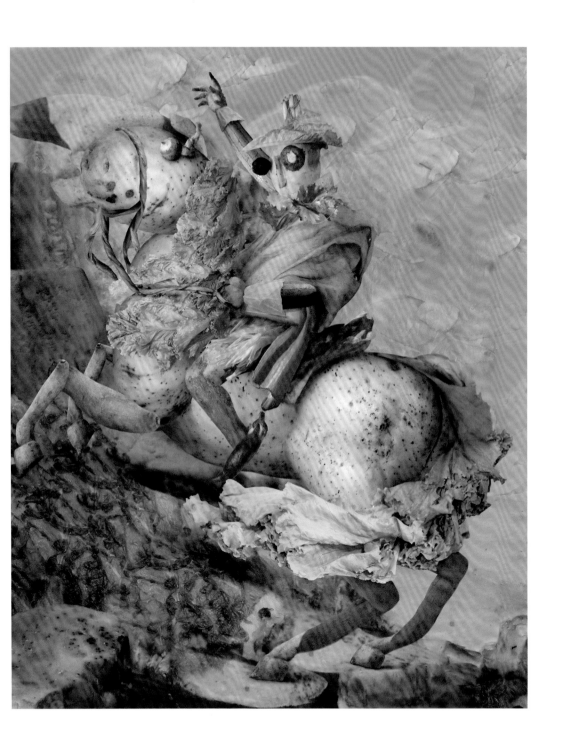

土豆上的拿破仑，2008

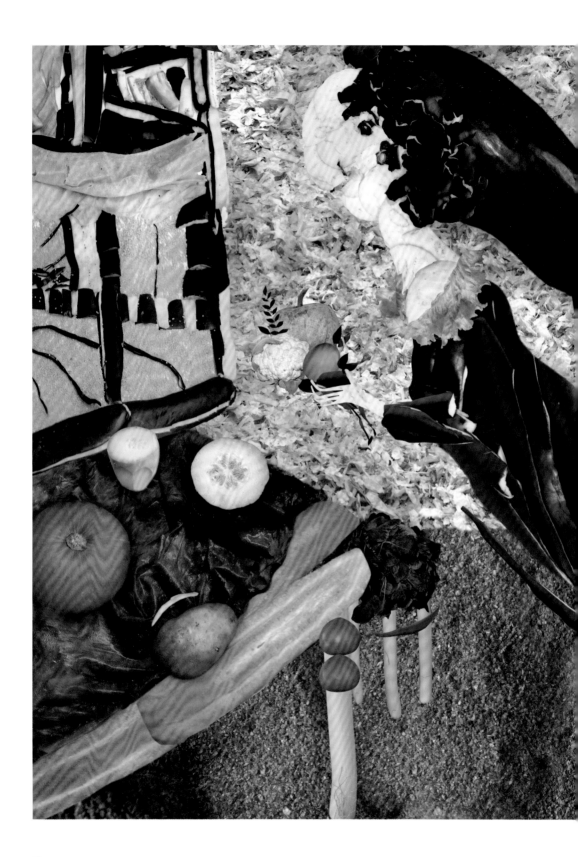

卷心菜·梦露，2008

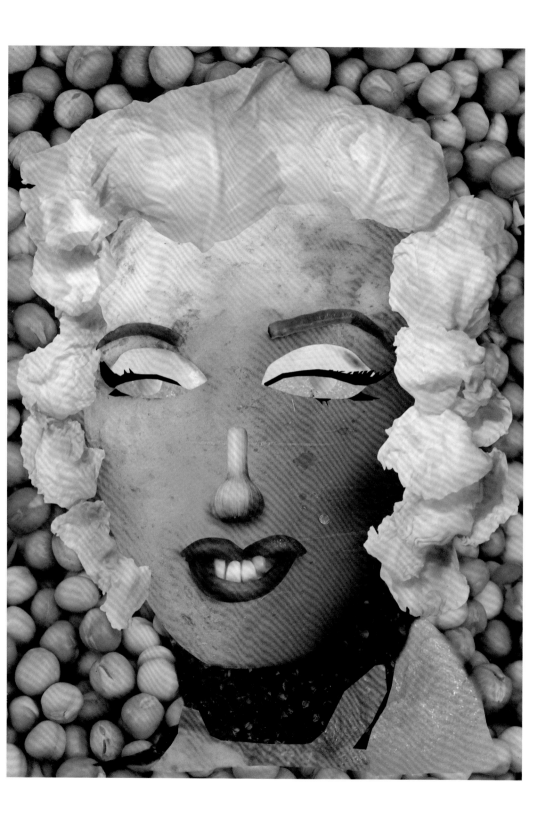

毕加索与葱和面条，2008

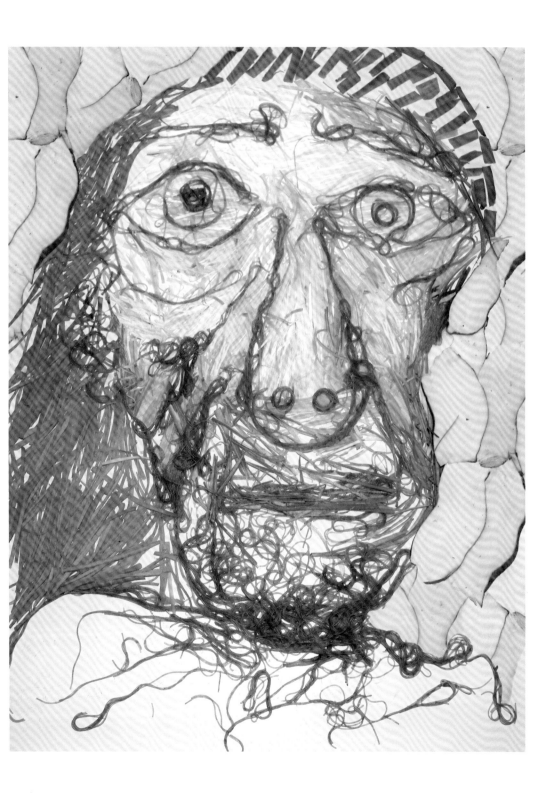

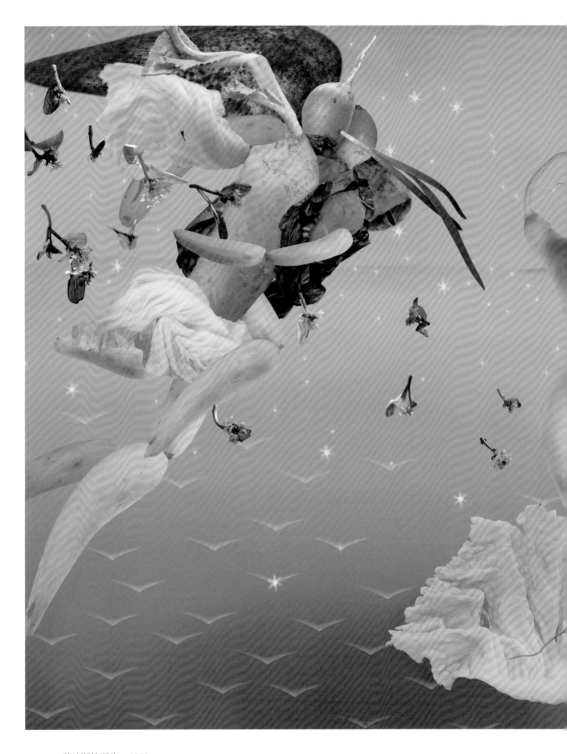

萝纳斯的诞生，2008

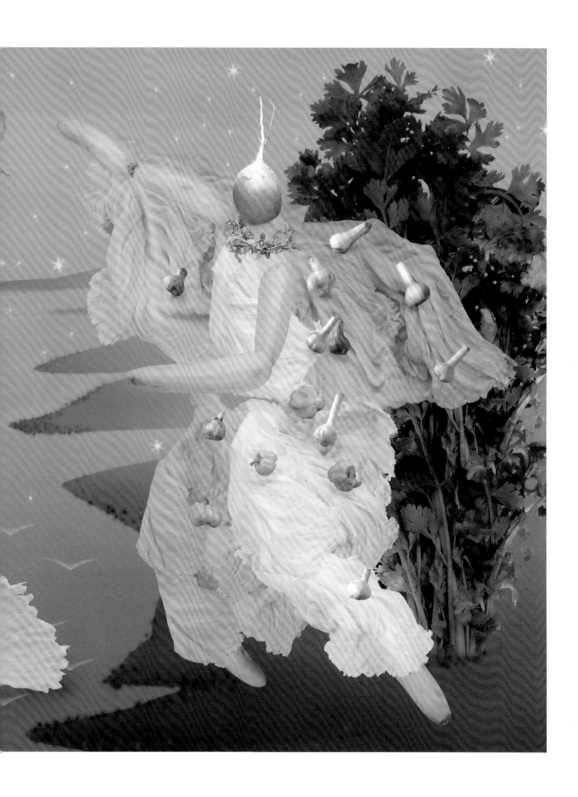

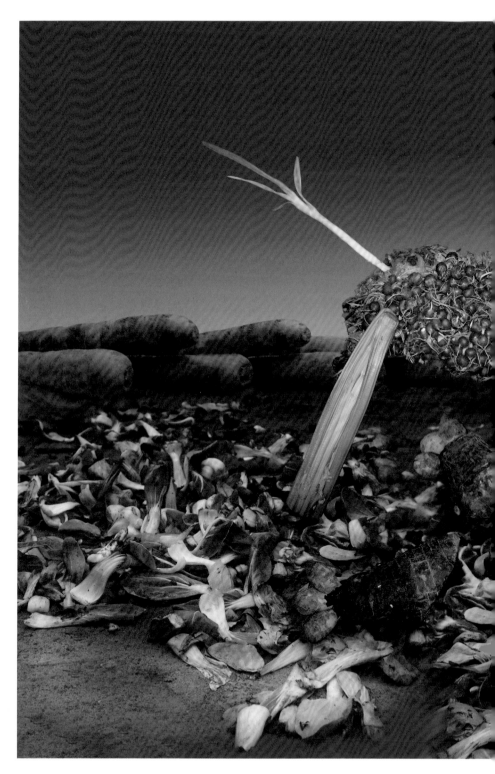

沉睡的芋头人，2008

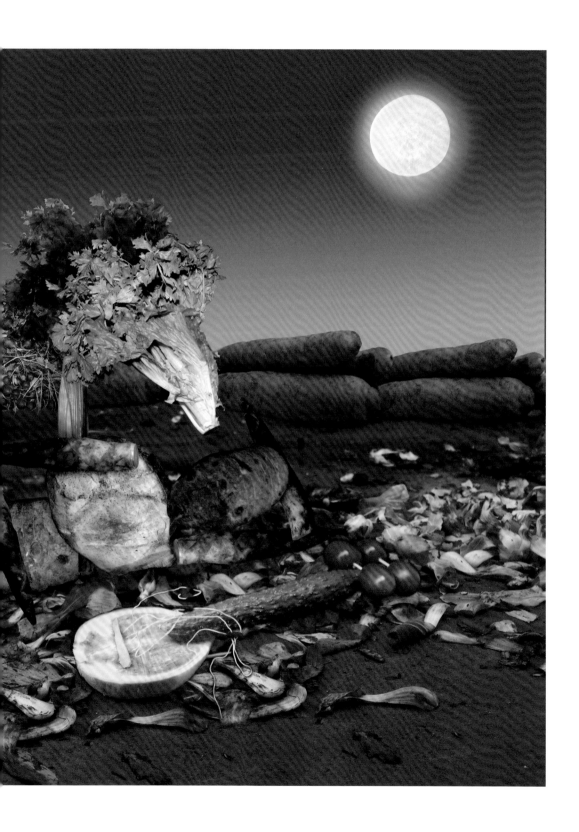

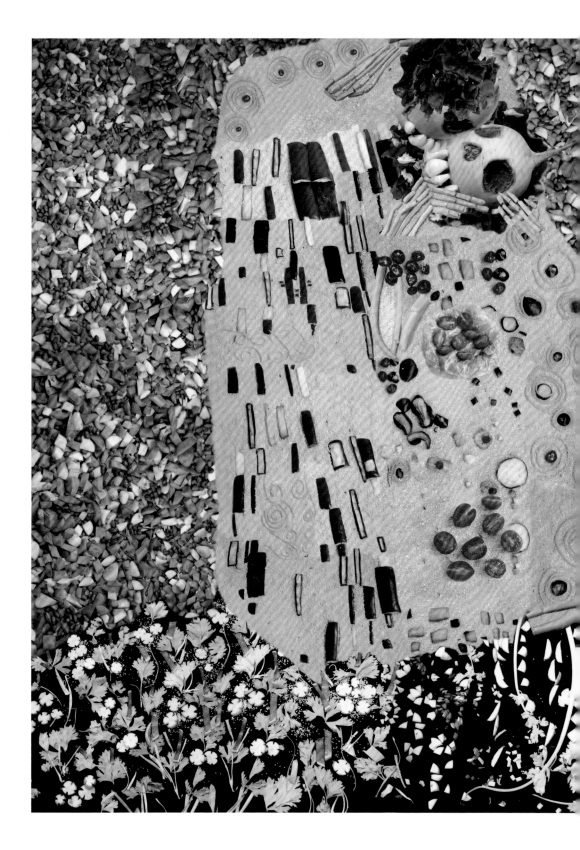

心灵美萝卜之吻，2008

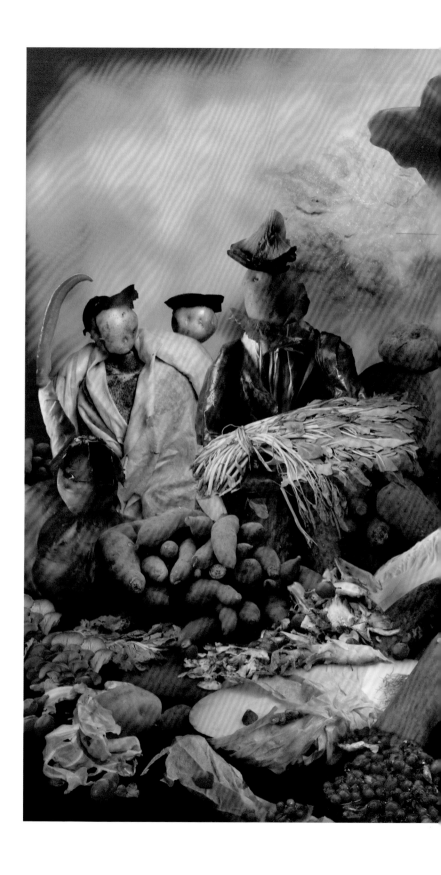

自由引导蔬菜, 2008

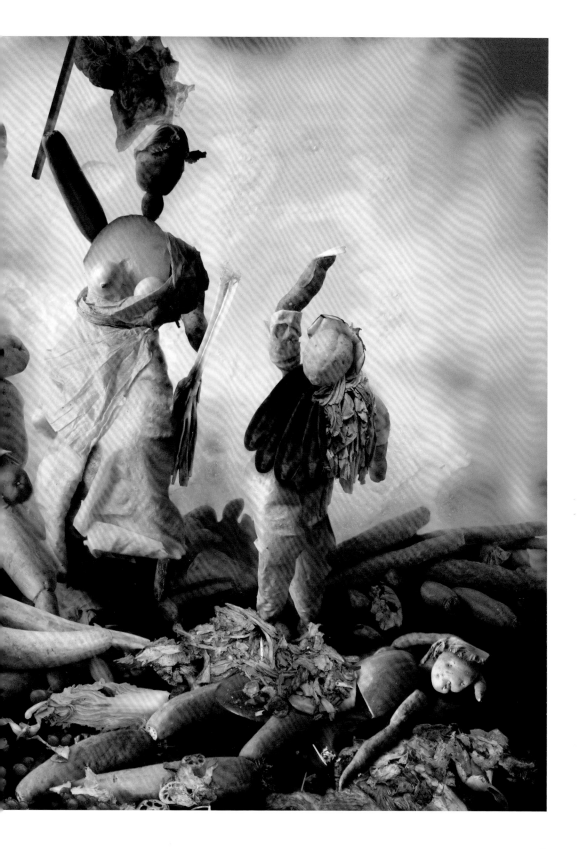

青菜头之死，2008

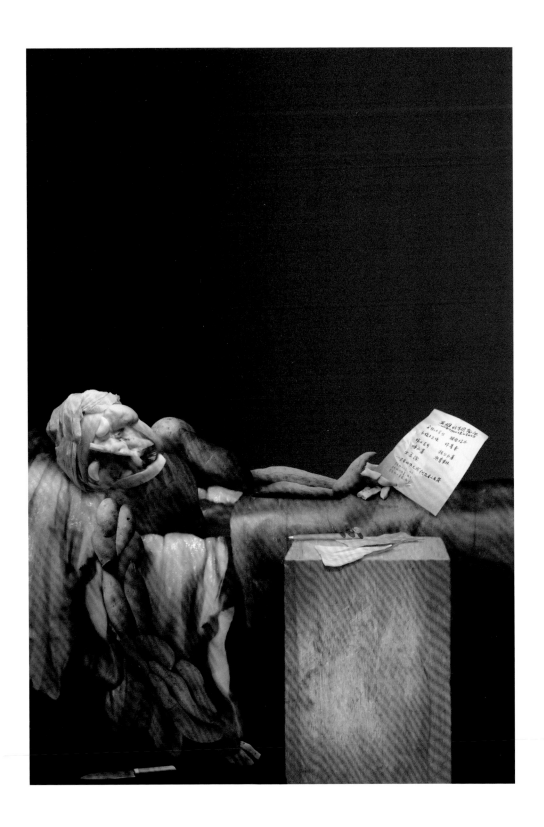

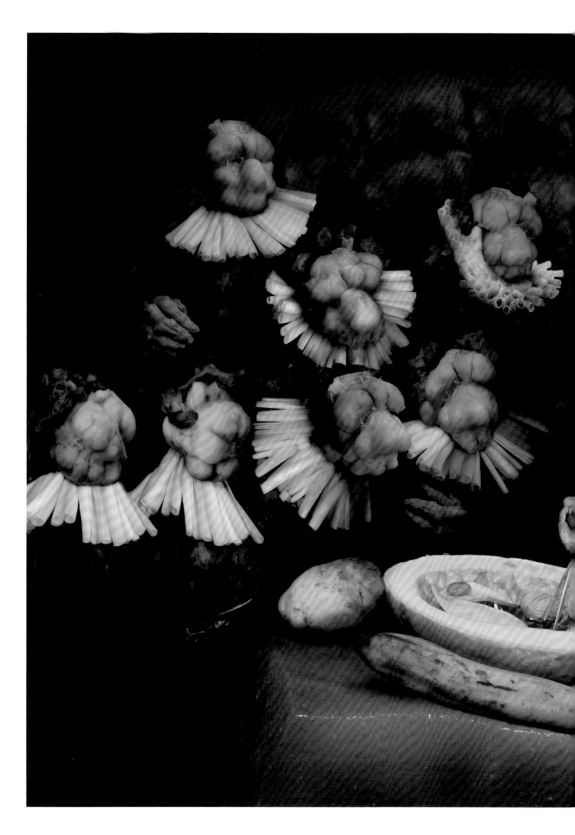

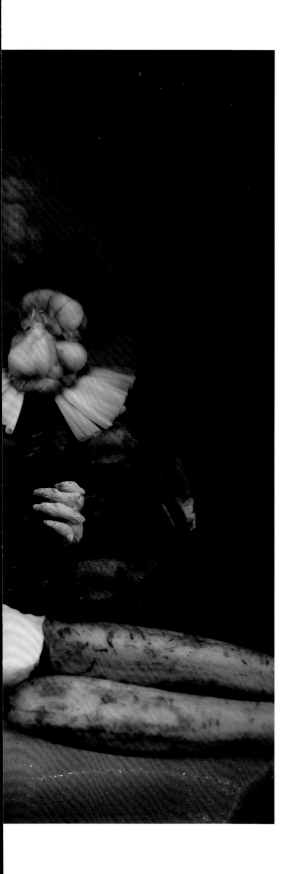

莱普教授的解剖课，2008

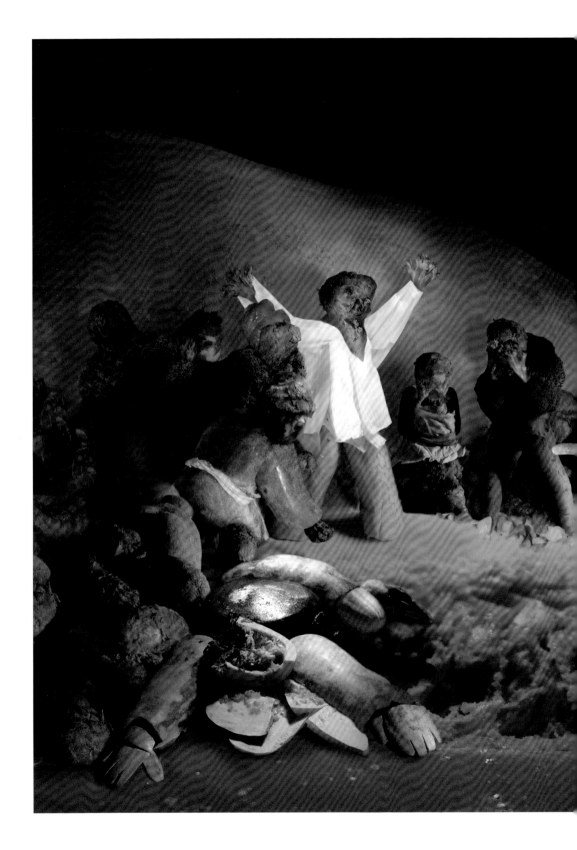

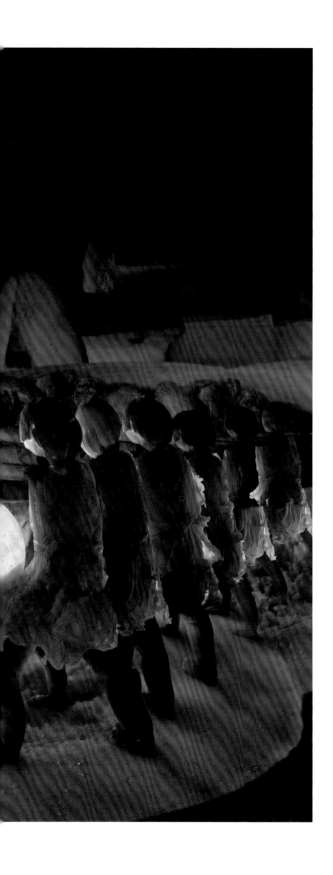

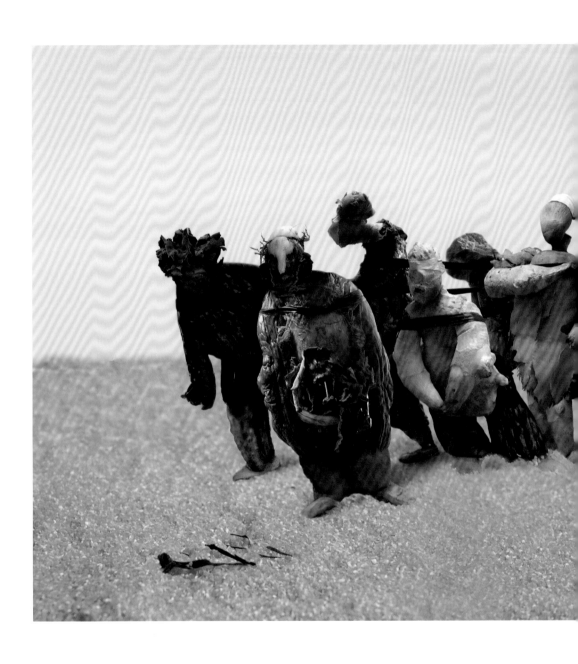

伏尔加河上的酱黄瓜，2008

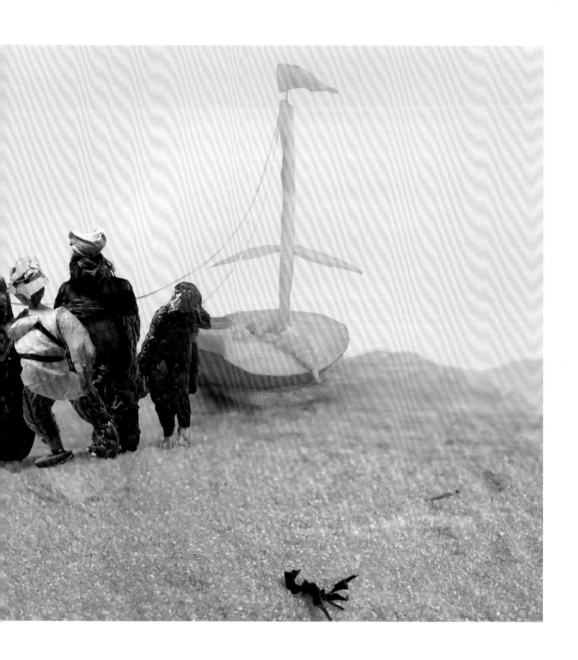

红薯的呐喊，2008

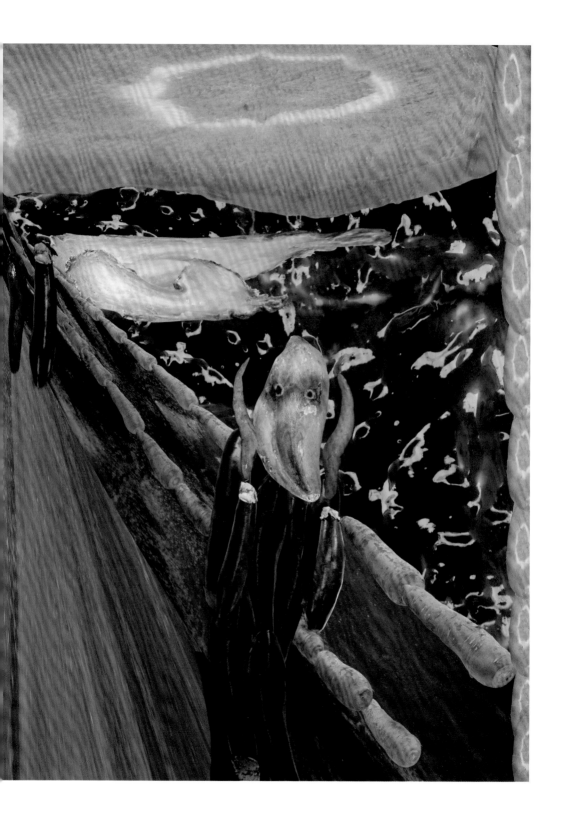

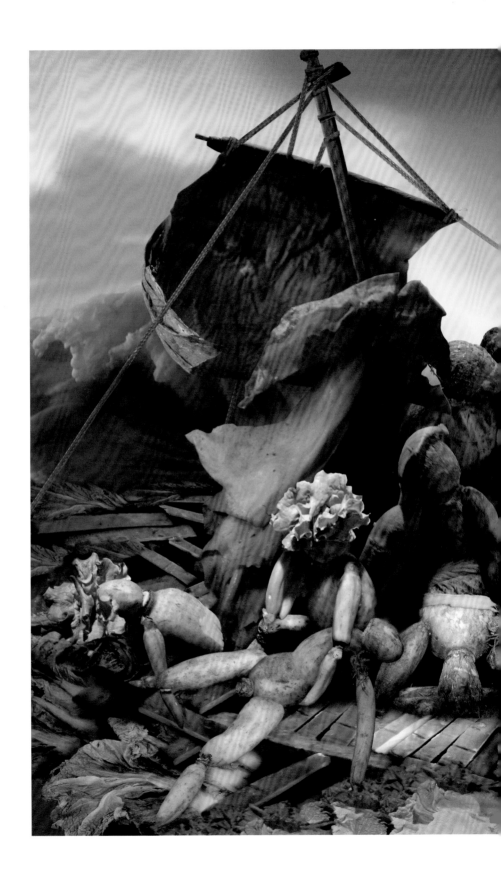

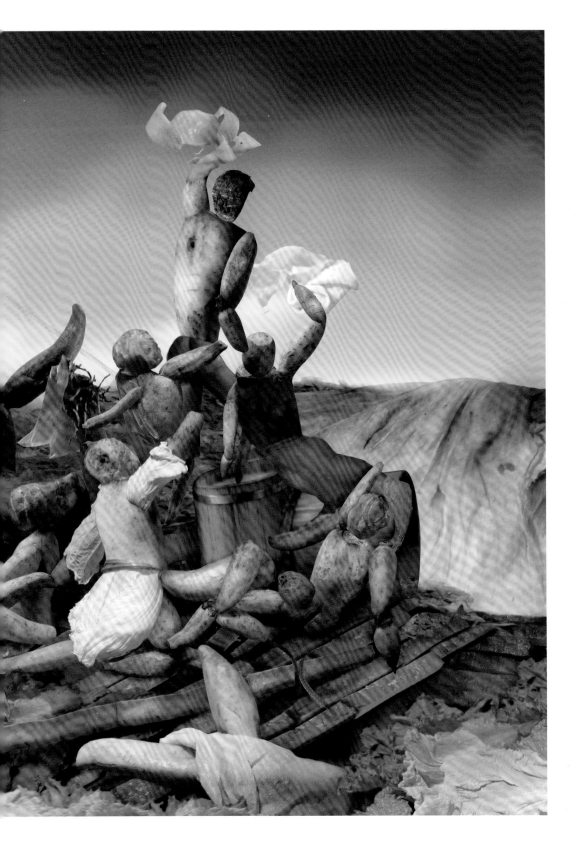

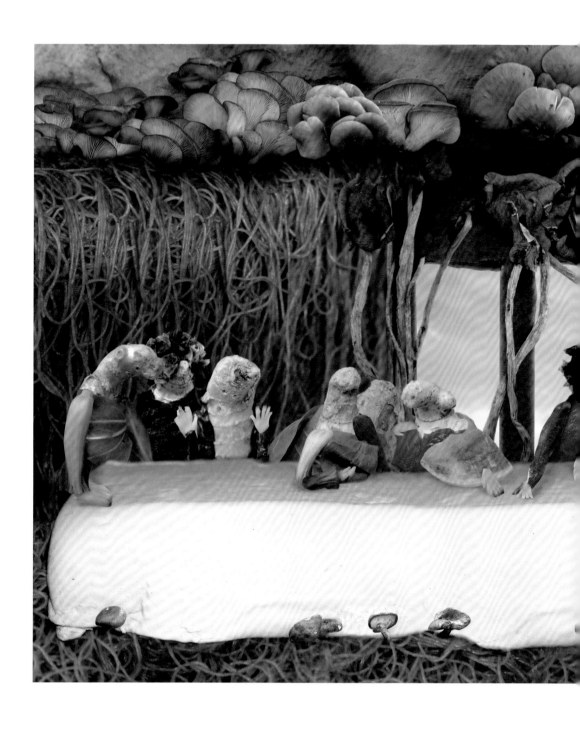

姜人之最后的晚餐，2008

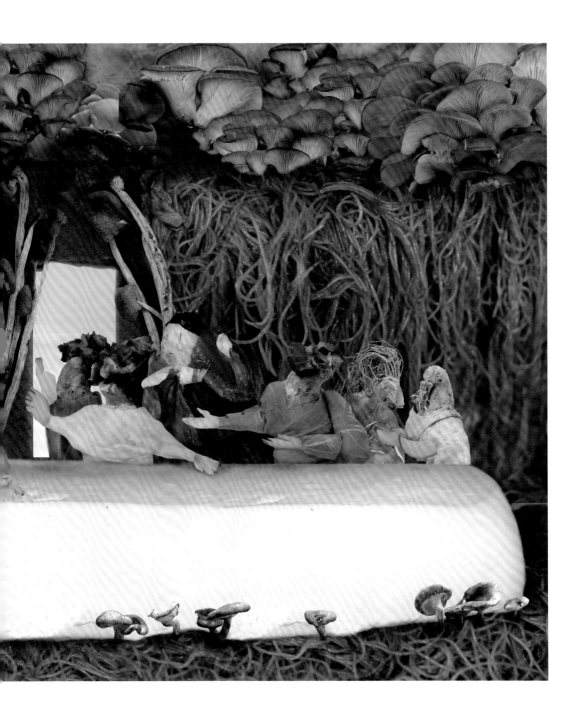

《白菜的幻想》系列

2009—2010

　　当一个人来到世界上，肤色、种族等先天的自然条件和属性已经无法改变。就好比一棵在北京最常见的大白菜，黄白色，浅绿色，你绝不会在市场上发现蓝色的或艳粉色的大白菜。如何让一棵普通的白菜看似不是一棵菜但其实还是一棵菜？

　　另一方面，摄影一直以来离不开的俗套话题，一个充斥在全世界的，塞满了人类社会各个角落的，引导人类生生不息孜孜以求的，令人向往而又让人沮丧的，让人兴奋又害怕的——小美人，大美女。

　　白菜＋美女＝？让最最普遍的白菜变得最最魅惑性感！在百无聊赖的白天和黑夜里我做了一系列尝试，改变白菜的浅绿色，让它成为红色，成为蓝色，或者灯光下的油画色，以及放在水里的透明感，逆光的，顺光的，侧光的，冷暖光线混合的。我试图寻找到一个新的表现蔬菜的方法，那些色彩光鲜的老套的让人一下就联想到健康的食物画面早就令人厌倦麻木。有时候甚至觉得光鲜的蔬菜照片是在粉饰我们的生活，而且还千篇一律。

　　物体的颜色和基本造型在被限定的条件下，这个系列的探索显然不会像《蔬菜博物馆》一样丰富多彩，它更哲学化一些，更内心，从纷呈的外部世界反省孤寂的内部世界——一个人舞蹈的孤独感，一个人在社会上实现自我而努力奋斗的使命感。但显然从单个物体深入的角度上来看，这个题目比上个题目难，我试图在蔬菜这个小领域里再往前迈进一步。既然拍什么都不再重要，重要的是创意和想法，那么就算拍拍蔬菜，经过前面的三个系列我也不得不更深入地进行这个系列的研究。

　　在长达一年半的时间里，工作室一直有一棵白菜，新的代替旧的，有时旧的和新的一起放着，有些放置太久已经长毛散发出霉味儿。由此我猜测霉干菜应该是大白菜做的！从最新鲜的到焉掉的白菜我都一一尝试过拍摄，运用不同时间的自然光，和不同的灯光，为它们设定不同的氛围，感受在不同光线下不同的质感，创作出不同的叙事和情调。

　　虽然《白菜的幻想》整个系列是安静的基调，作品内敛，凝滞，但火锅里的Nana却充满喜感，Nana在辣辣的沸腾的火锅里仿佛要欲火焚身。我们的生活似乎也是这样悲剧着喜剧，平实地上演各个版本的悲喜剧。为了探个究竟，我试图穷尽白菜做美女的各个图像，努力的结果是我无法办到，美女拍不完，白菜也如此！

　　我只有一个期望，当你看过《白菜的幻想》之后再看到韩国泡菜、干锅娃娃菜、拌菜心、酸菜粉丝的时候，忽然，你的一根小神经醒来，想起她们：Nana, Coco, Mimi, Lili, Loli, Oo, Ben, Aima, An, Sara……

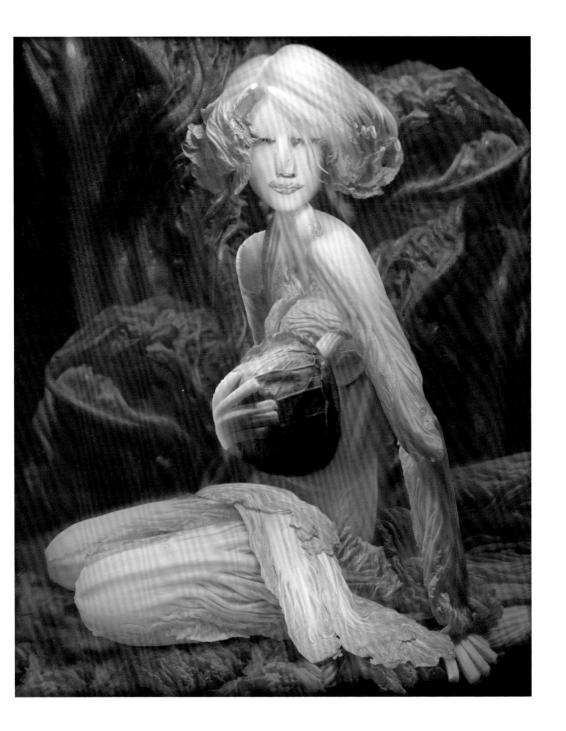

Aima, 2009

Ben, 2009

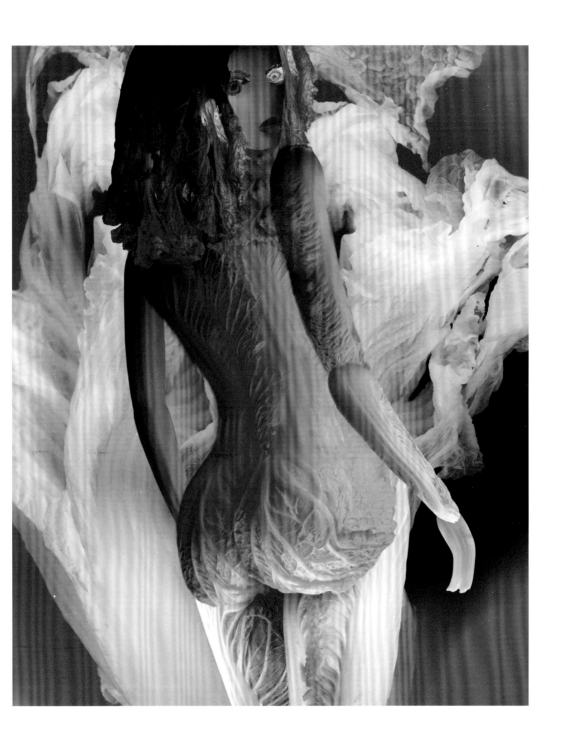

Coco, 2009

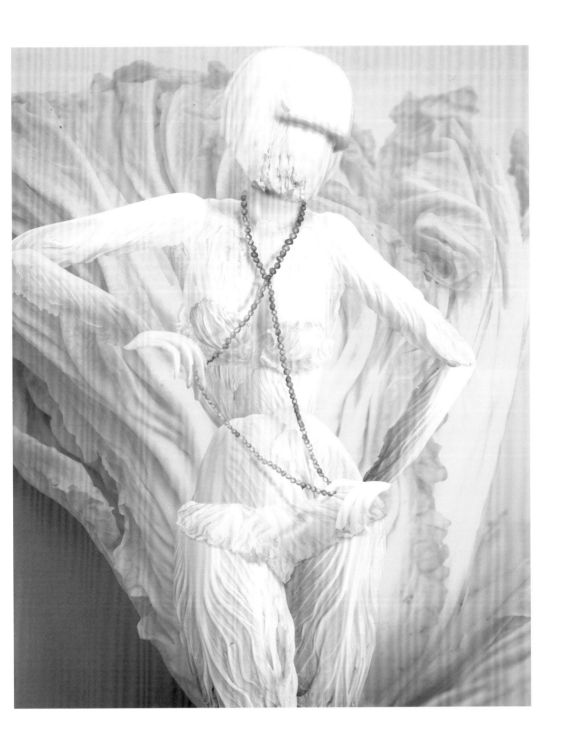

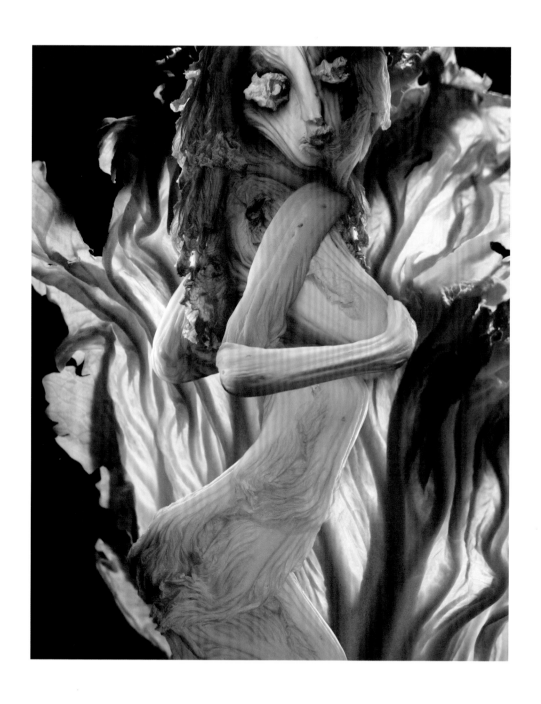

Lili, 2009

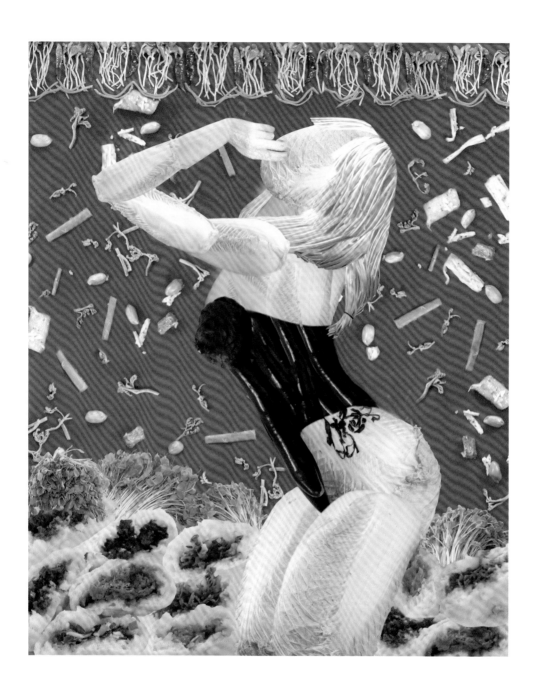

Gaga，2009

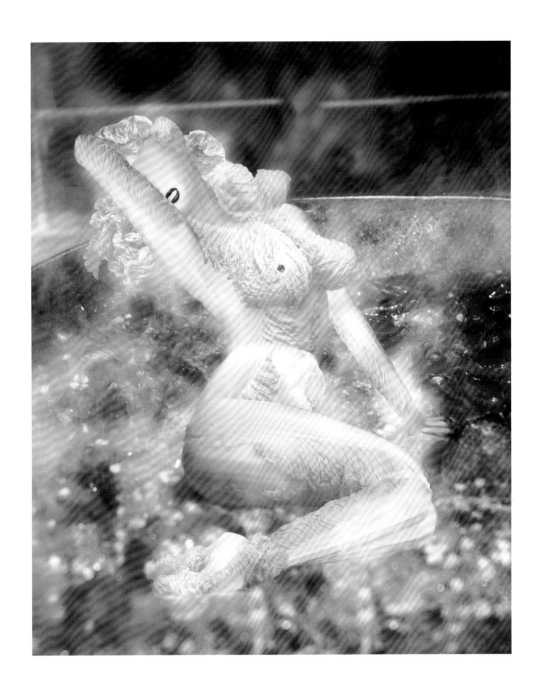

Nana, 2009

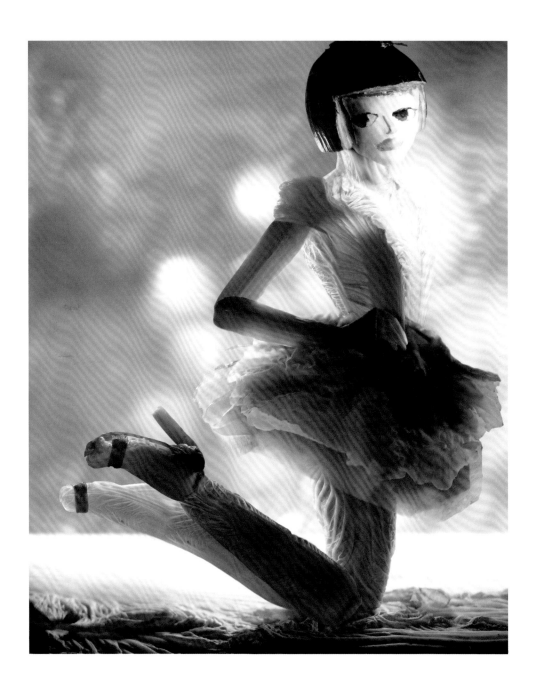

Loli, 2009

Nora, 2009

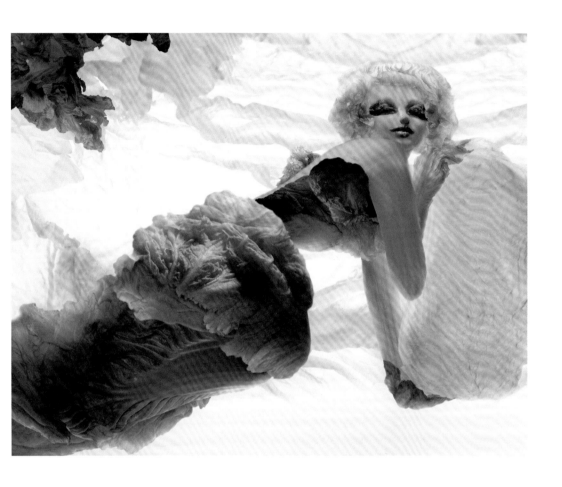

Susan, 2009

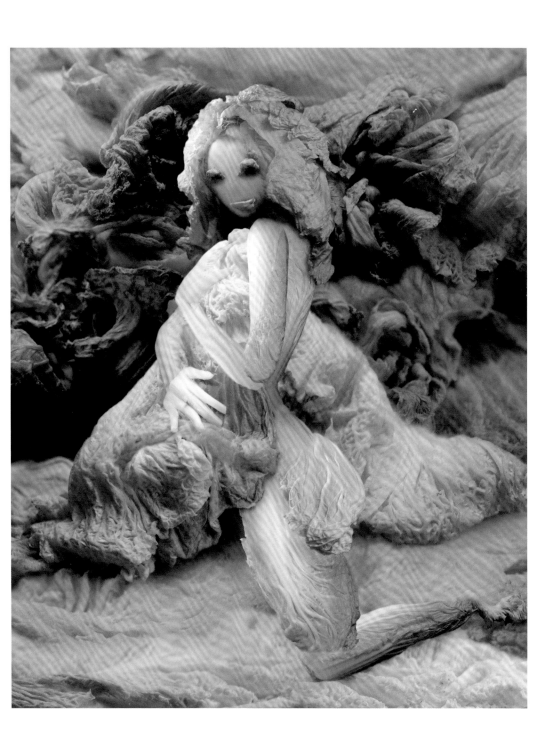

Nina, 2009

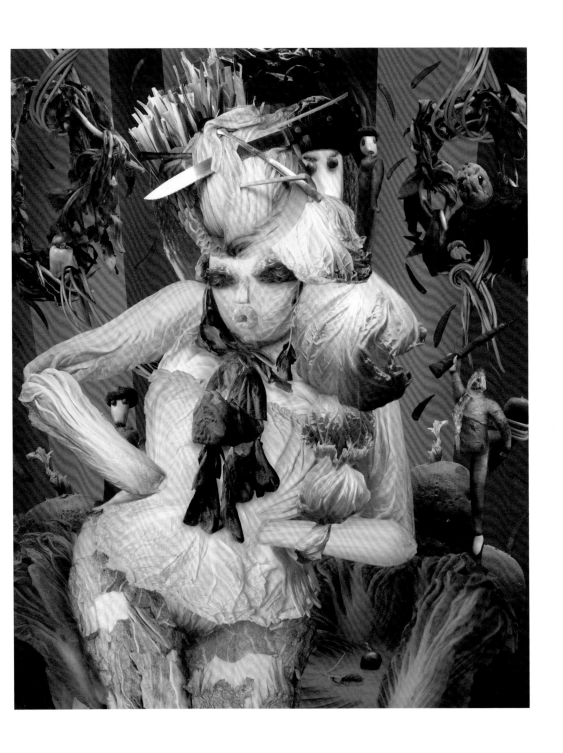

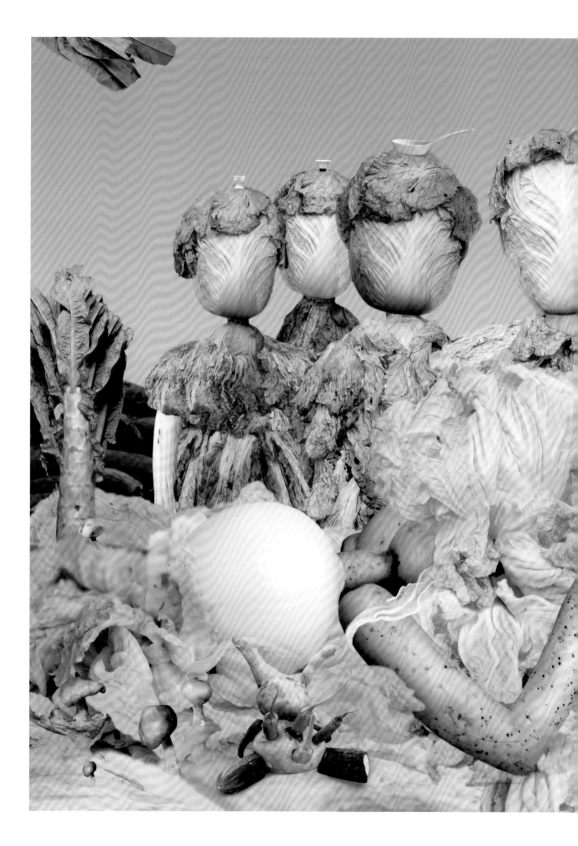

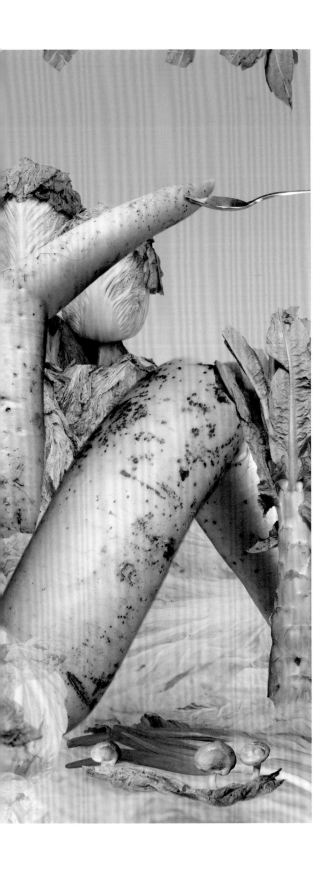

Grace, 2009

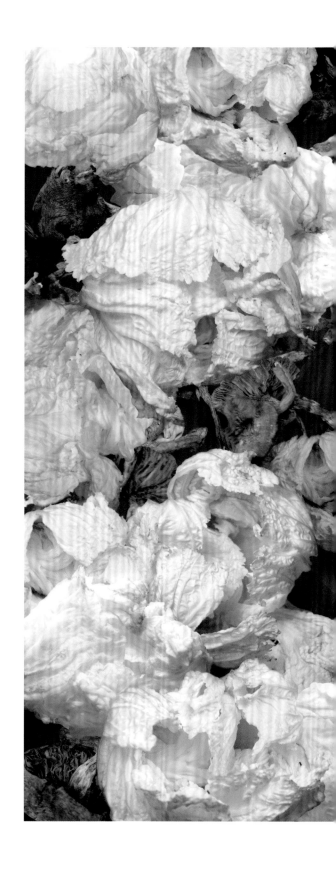

Sara, 2010

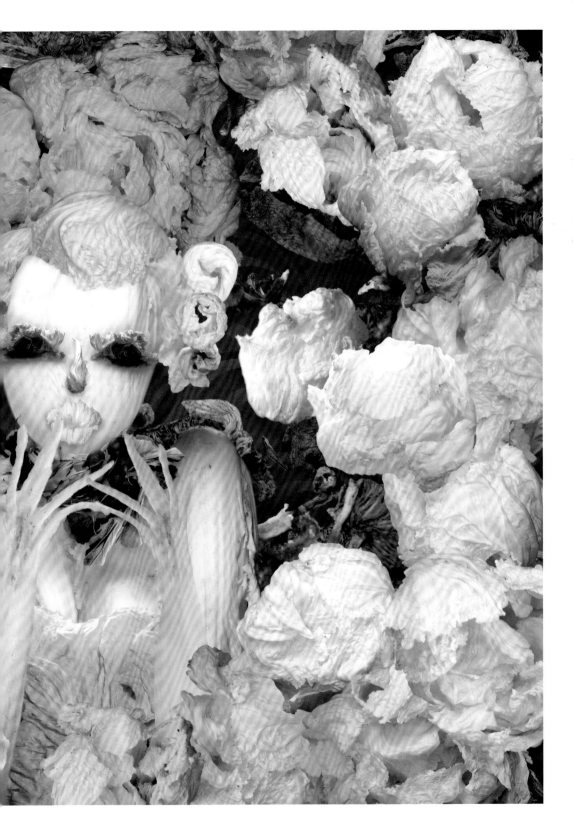

《中国元素》系列

2010—2013

4薯5斤，2013

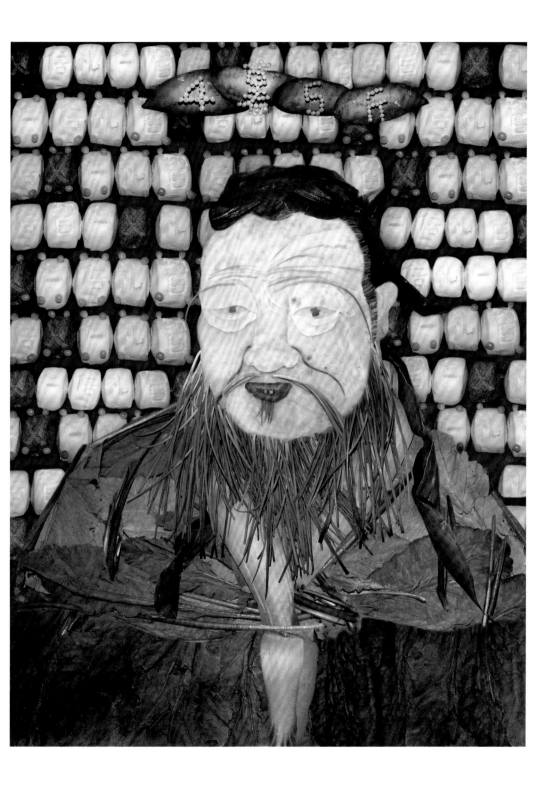

我要做皇帝，2011

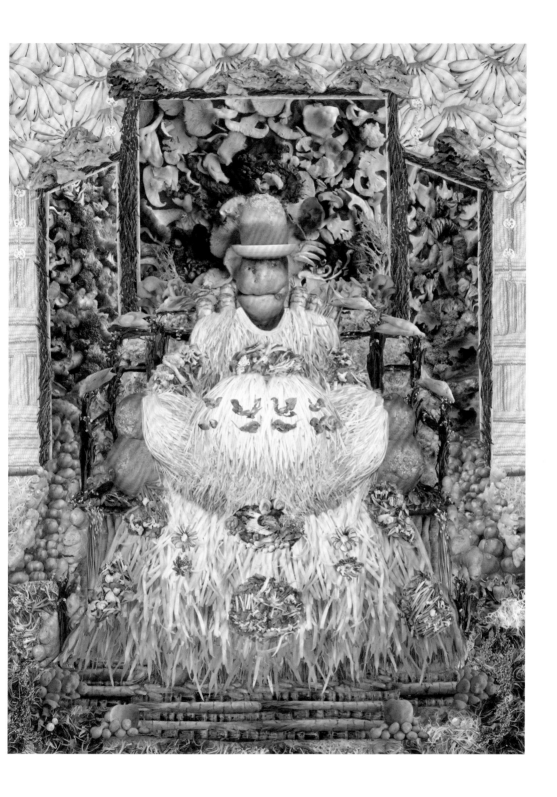

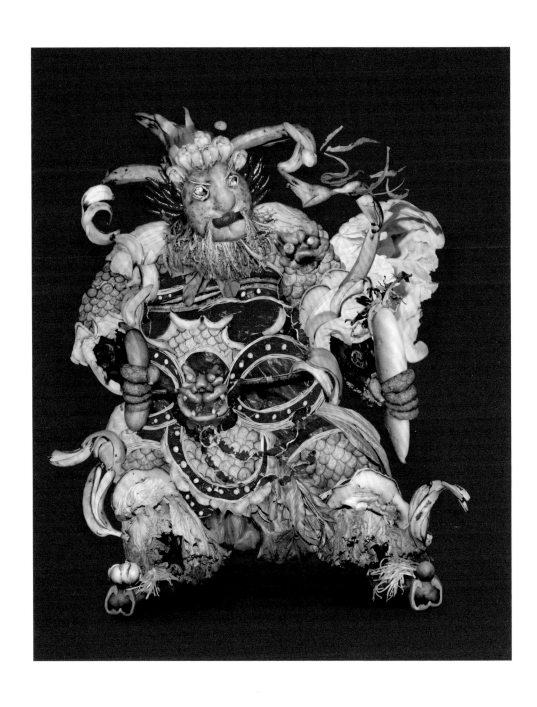

蔬菜门神 B，2010

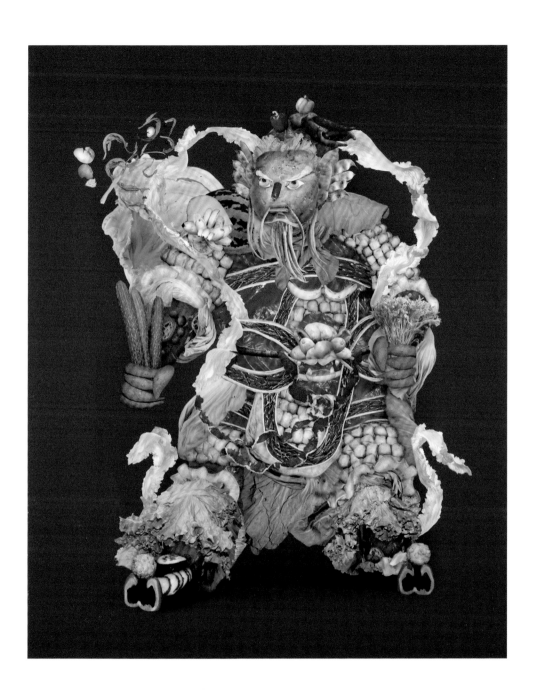

蔬菜门神 A，2010

观音，2010

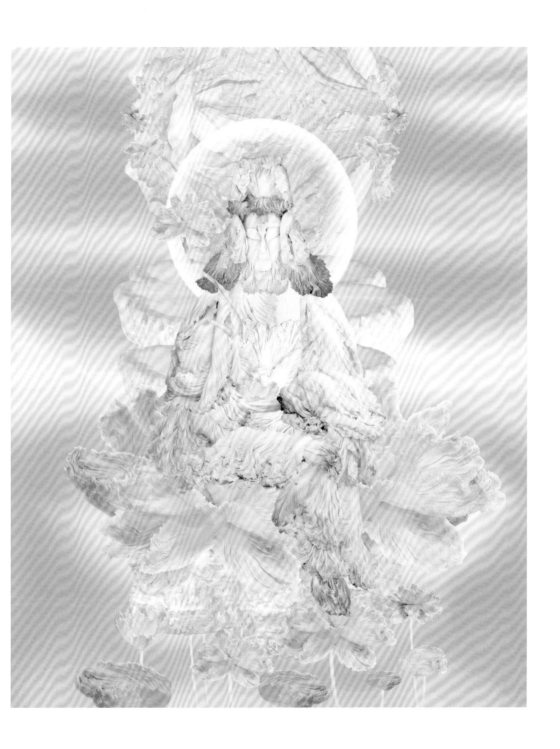

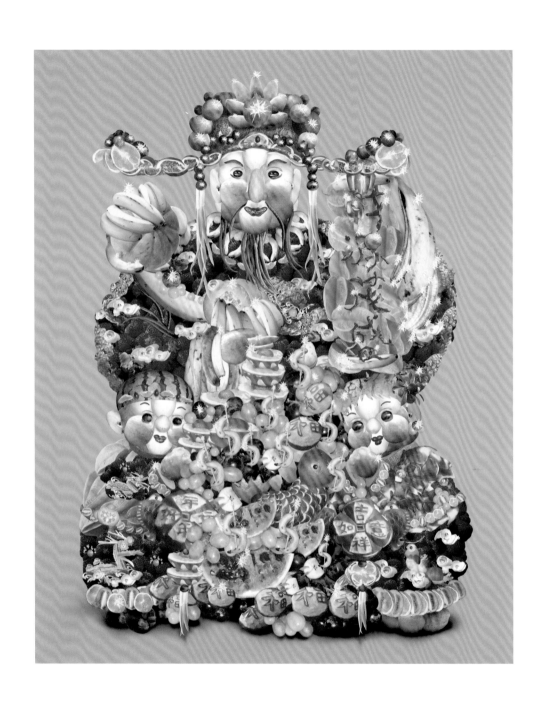

水果财神，2012

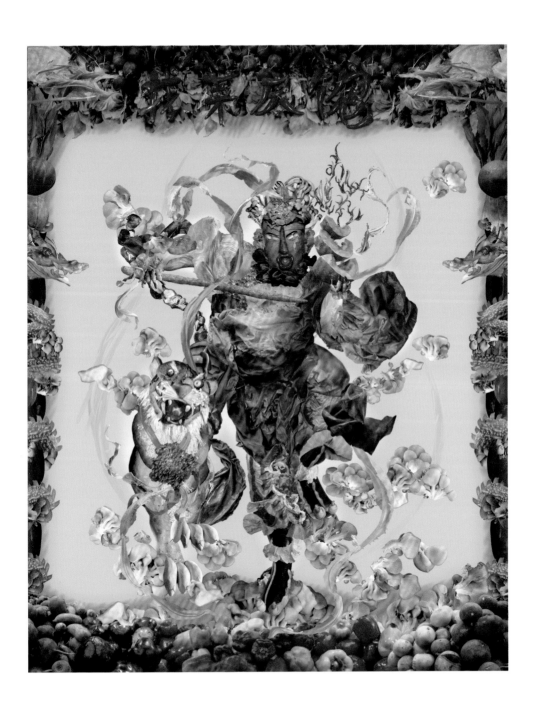

蔬菜财神，2012

《猫的广场舞》系列
2016—2017

想象一个画面：有十几年的时光，你常常可以怀抱一个十斤左右的婴儿，被母性或父性的幸福填满，且没有人夺走。婴孩不会背叛你，体格也不会长大，没有太多的个体意识，也不需要背起书包上学，更不会在大学后离开你。在你怀抱里，浑身毛绒绒的小婴孩软软地搁置他的身体重量于你的臂弯，沿手臂与胸口传递的温暖洞开一扇朝圣的大门：儿子，虽然你一生一世一声妈妈都不会叫，妈也心甘情愿伺候你一辈子……

细碎的日常生活中，你逗逗他，抱抱他，亲亲他，他也会亲亲你，舔舔你。他特意用他的一生为你而来，你们之间建立起完全信任的相互依赖，坚实的情爱，你不背叛他，他就不会背叛你。每天一碟小食，一杯水，他就能陪你一整天，你工作，他就在旁边呼呼睡觉打着呼噜。醒来，翻过身，他伸出小爪搭在你手背上，向全世界声明：你是我的。

每位家猫有一只养父母。某一天，吃饱喝好的小兽趴在柜子上半眯眼的似睡非睡，主人抓住了这一刻的表情，手机拍下一张照片，照片上分明出现一头黑帮大佬；另一天，小乖忽然站起来，被阳台外的飞鸟吸引，认真地搜索鸟的踪迹，主人拍下这一刻，照片上小乖的神情似等待千年的白狐；再一天，和小宠打闹，小白眼狼张开嘴来露出尖尖的犬齿和上下两排整齐的小牙，似咬非咬的逗你玩，抓下一张照片来，照片上一头咆哮的迷你白老虎栩栩如生……

智能手机＋微信群，这些剧照从北京、重庆、上海、沈阳、成都、杭州、巴黎、伦敦、瑞士、洛杉矶瞬间位移到我的电脑"猫的广场舞"影像生产基地，一个个群众演员正在翘首以待摩拳擦掌……

第一支舞，船只，桃花，布景准备，可乐汉堡你们上场，预备，抬腿，都抬起你们的后腿，对，都举起来，保持5分钟，好，谢幕，退场。

第二支舞，荷塘月色，布景准备，果冻布丁、丑丑、土豆你们准备上场……预备，张嘴，都张大嘴巴，保持20分钟，好，谢幕，退场。

第三支舞，太湖石，中式庭院拱形墙，布景准备，包子、土豆、米米、咕噜你们上场，土豆挂在左边石头上，包子和丑丑你们比划打拳击的动作，所有拳头朝右，来，开始，坚持30分钟，好，谢幕，退场，今天的演出结束。

明天所有的猫亲大部队到北京火车站广场上集合，除前面两个主角特写需要表情横眉冷对以外，其他小主全部要求躺下，愿意睡的睡，不愿意睡的自己躺着玩。

今儿就到这儿，同志们收拾收拾东西回家做个马杀鸡大保健犒劳犒劳自家小主，给吃顿好的啊……

蓝匕首，2016

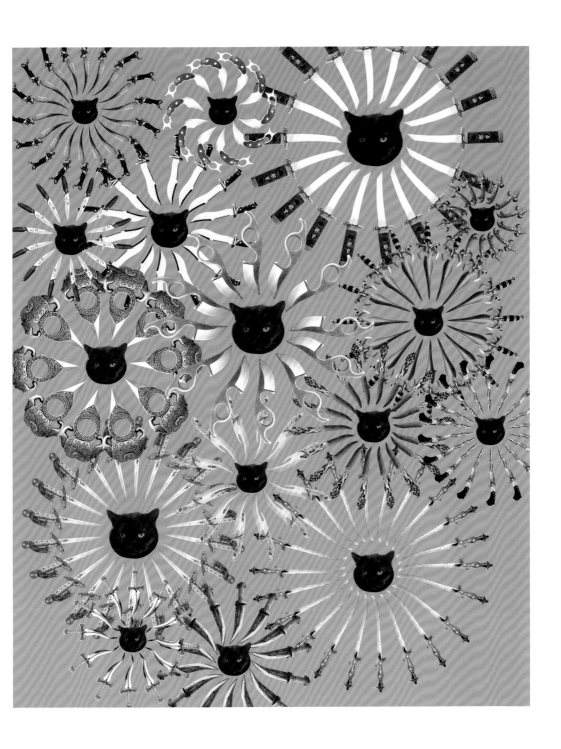

红匕首，2016

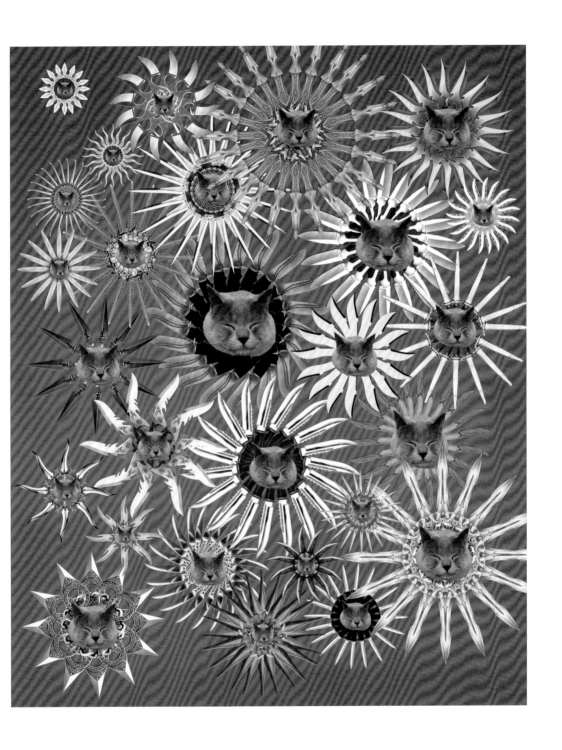

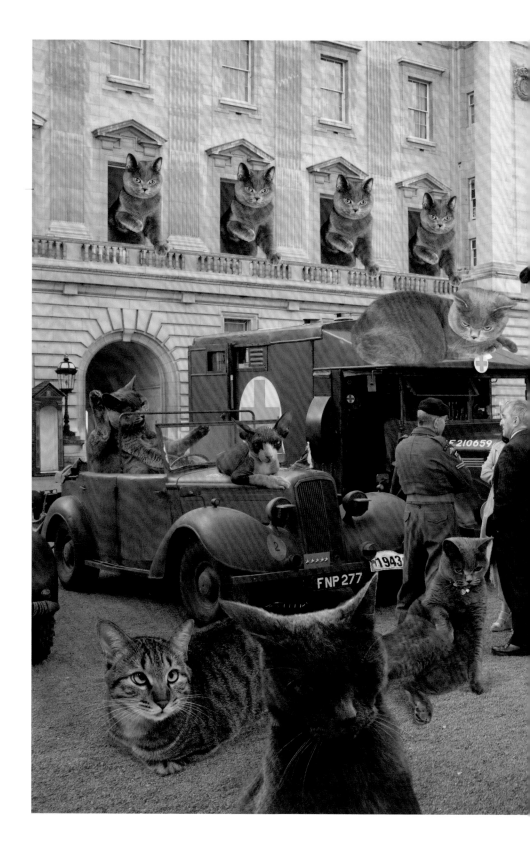

在英国的下午，2016

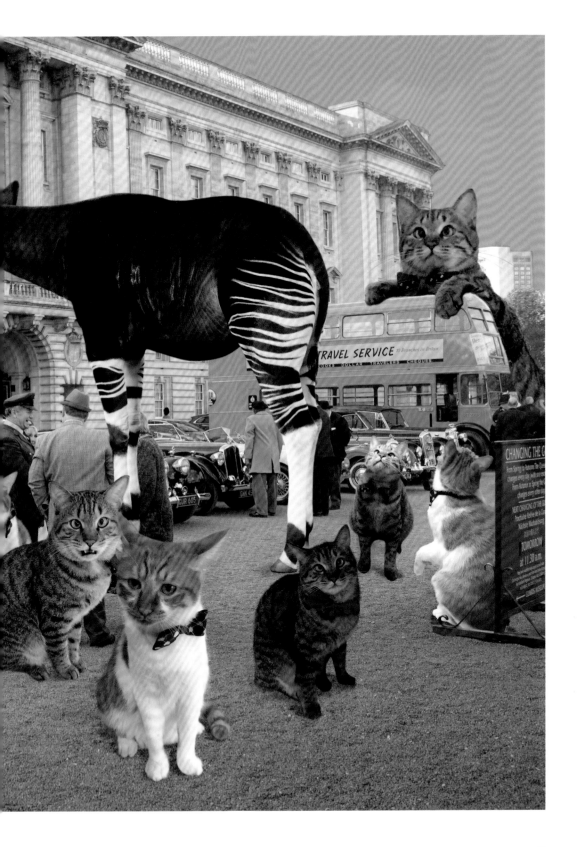

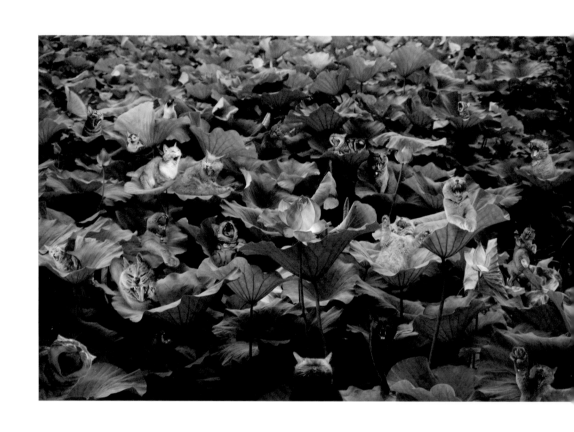

张嘴的荷花，2016

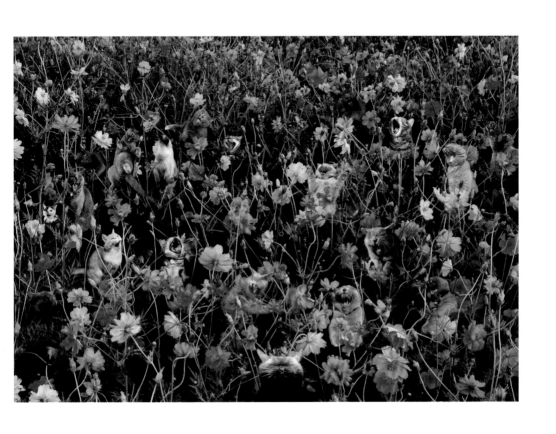

张嘴的大花朵，2016

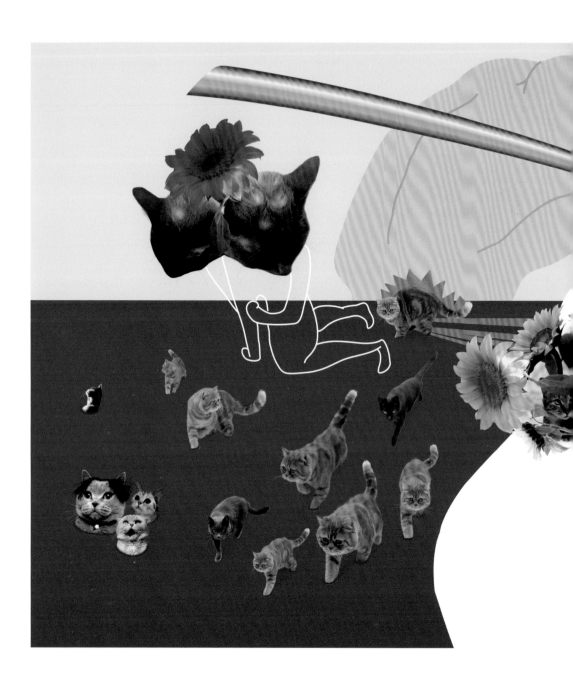

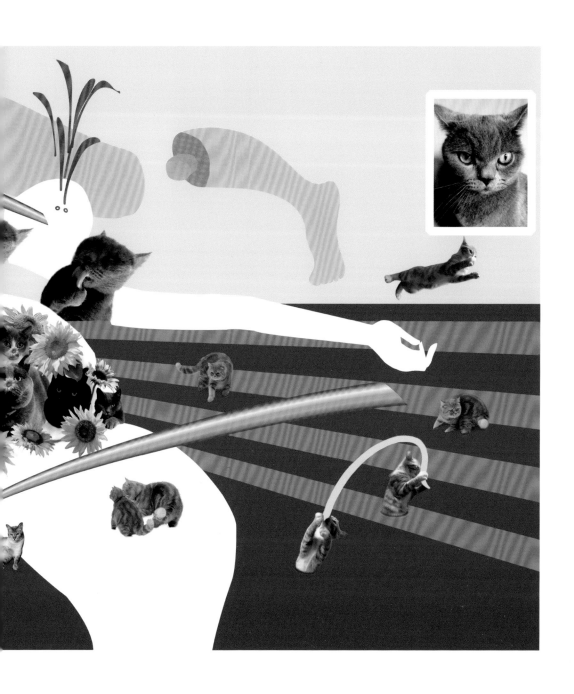

猫的房间 #1，2017

责任编辑：林味熹
责任校对：朱晓波
责任印制：朱圣学

图书在版编目（ＣＩＰ）数据

中国当代摄影图录 . 桔多淇 / 刘铮主编 . -- 杭州：
浙江摄影出版社 , 2018.1

ISBN 978-7-5514-2057-0

Ⅰ . ①中… Ⅱ . ①刘… Ⅲ . ①摄影集 – 中国 – 现代
Ⅳ . ① J421

中国版本图书馆 CIP 数据核字 (2017) 第 295927 号

中国当代摄影图录
桔多淇

刘　铮　主编

全国百佳图书出版单位
浙江摄影出版社出版发行
　　　地址：杭州市体育场路 347 号
　　　邮编：310006
　　　电话：0571-85170300-61014
　　　网址：www.photo.zjcb.com
制版：浙江新华图文制作有限公司
印刷：浙江影天印业有限公司
开本：710mm×1000mm　　1/16
印张：6
2018 年 1 月第 1 版　　2018 年 1 月第 1 次印刷
ISBN 978-7-5514-2057-0
定价：128.00 元